M401537521

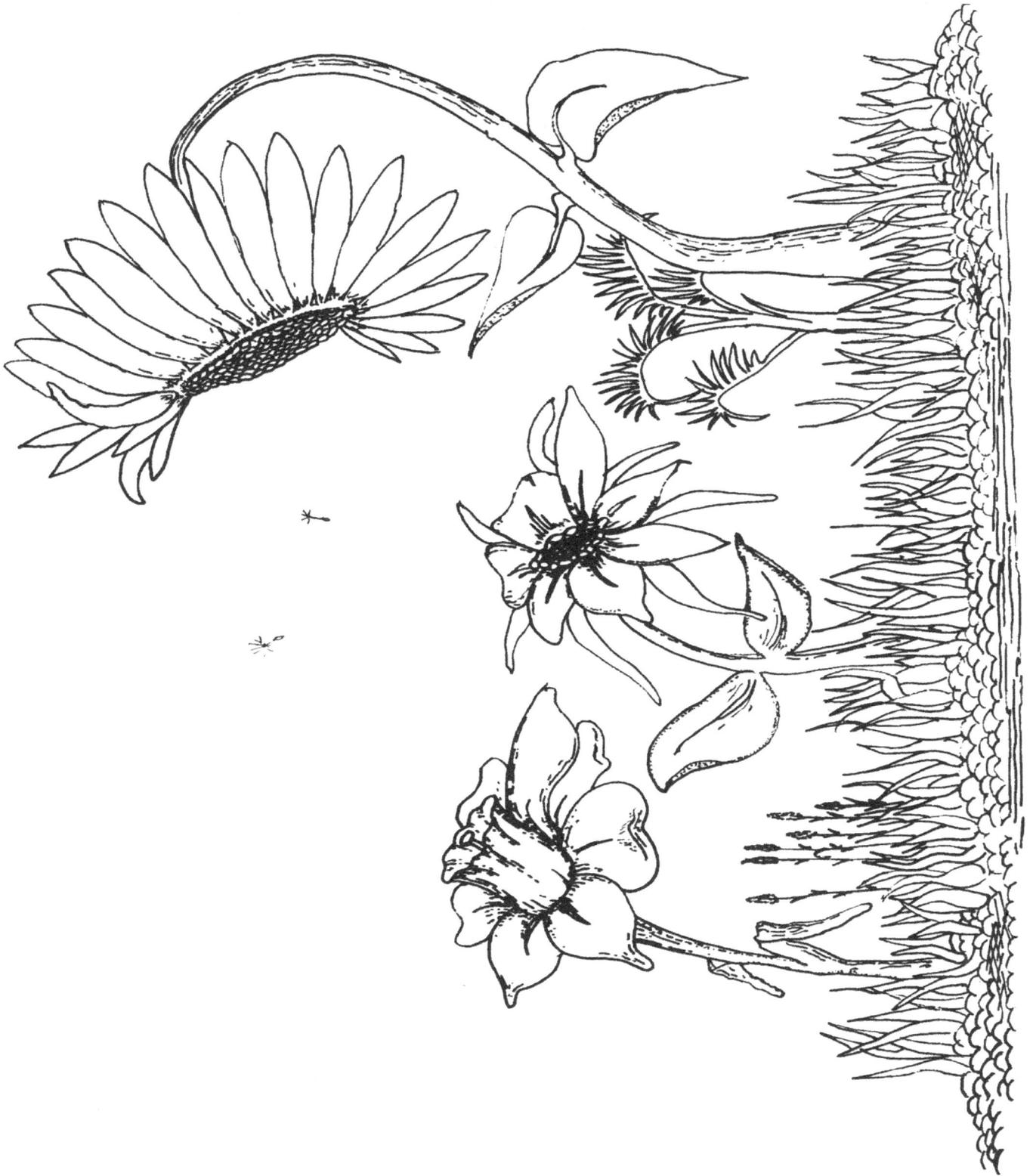

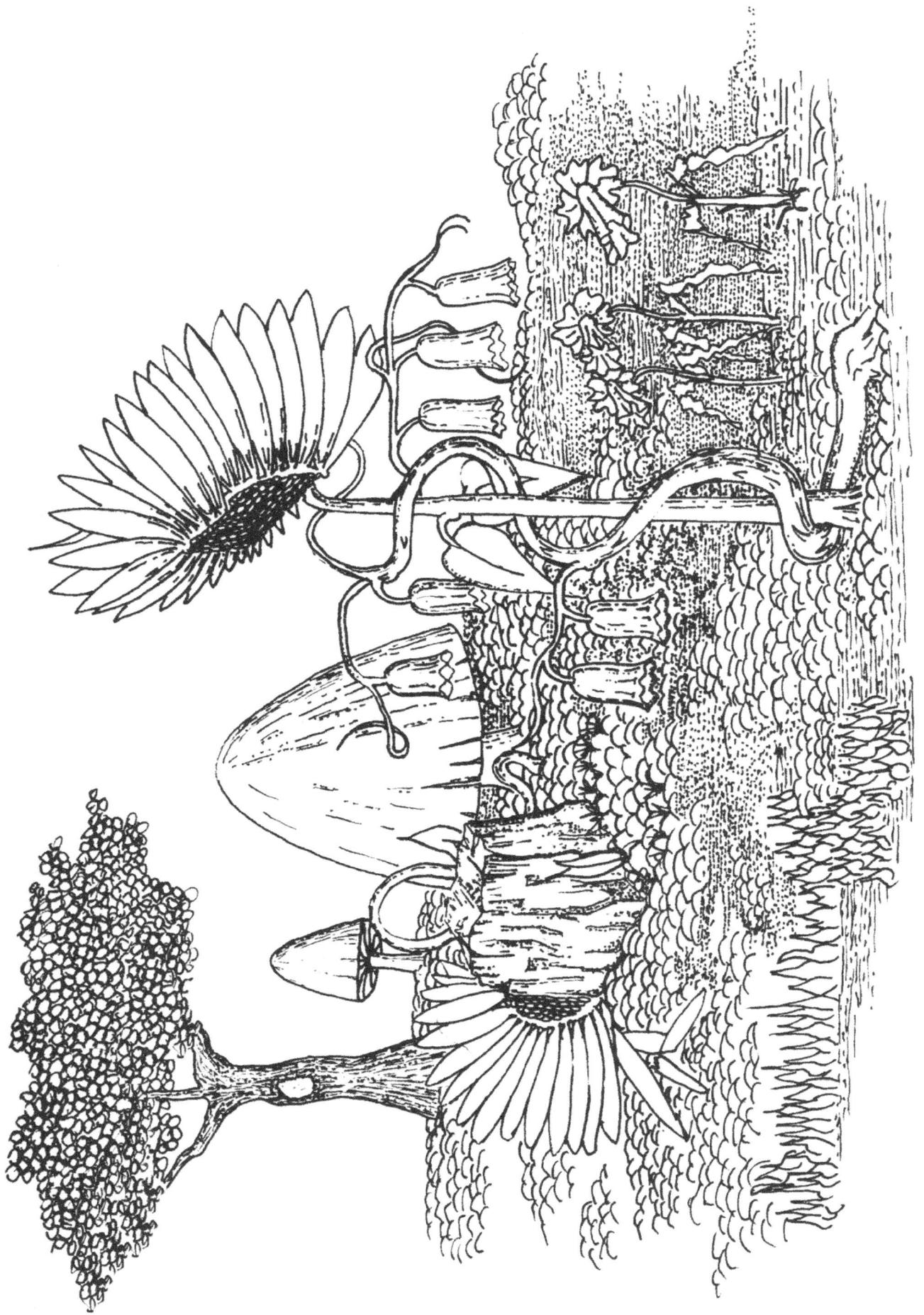

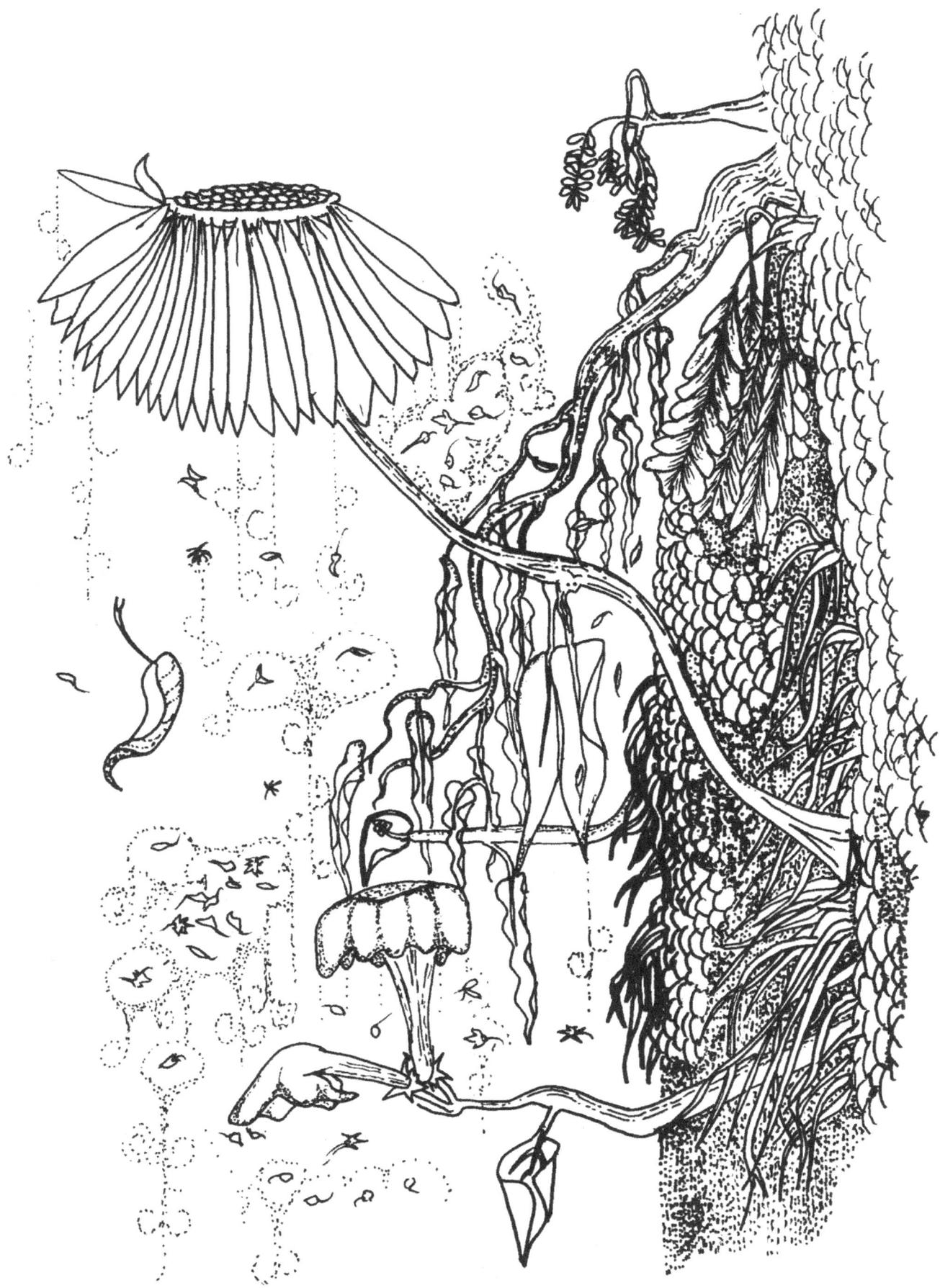

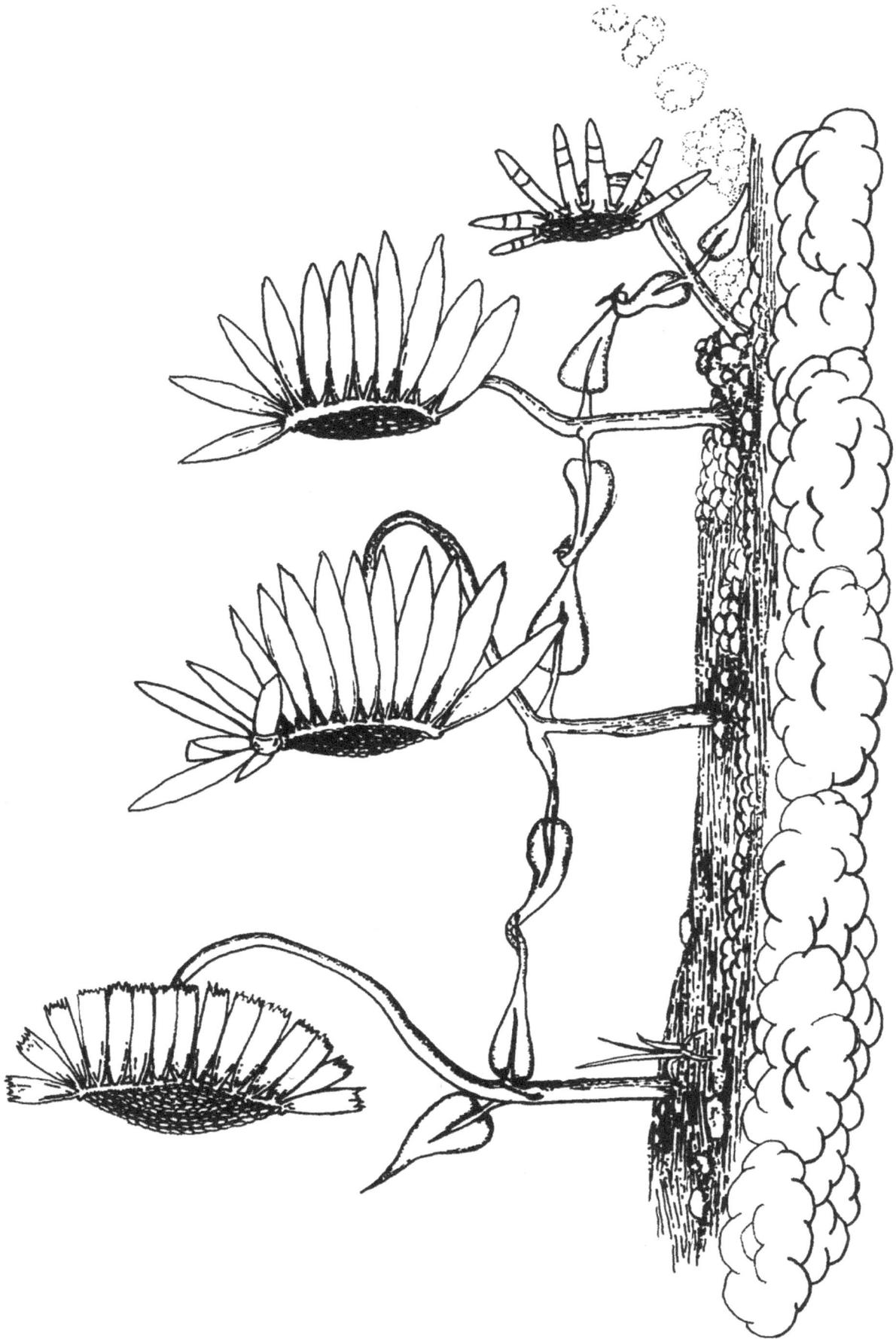

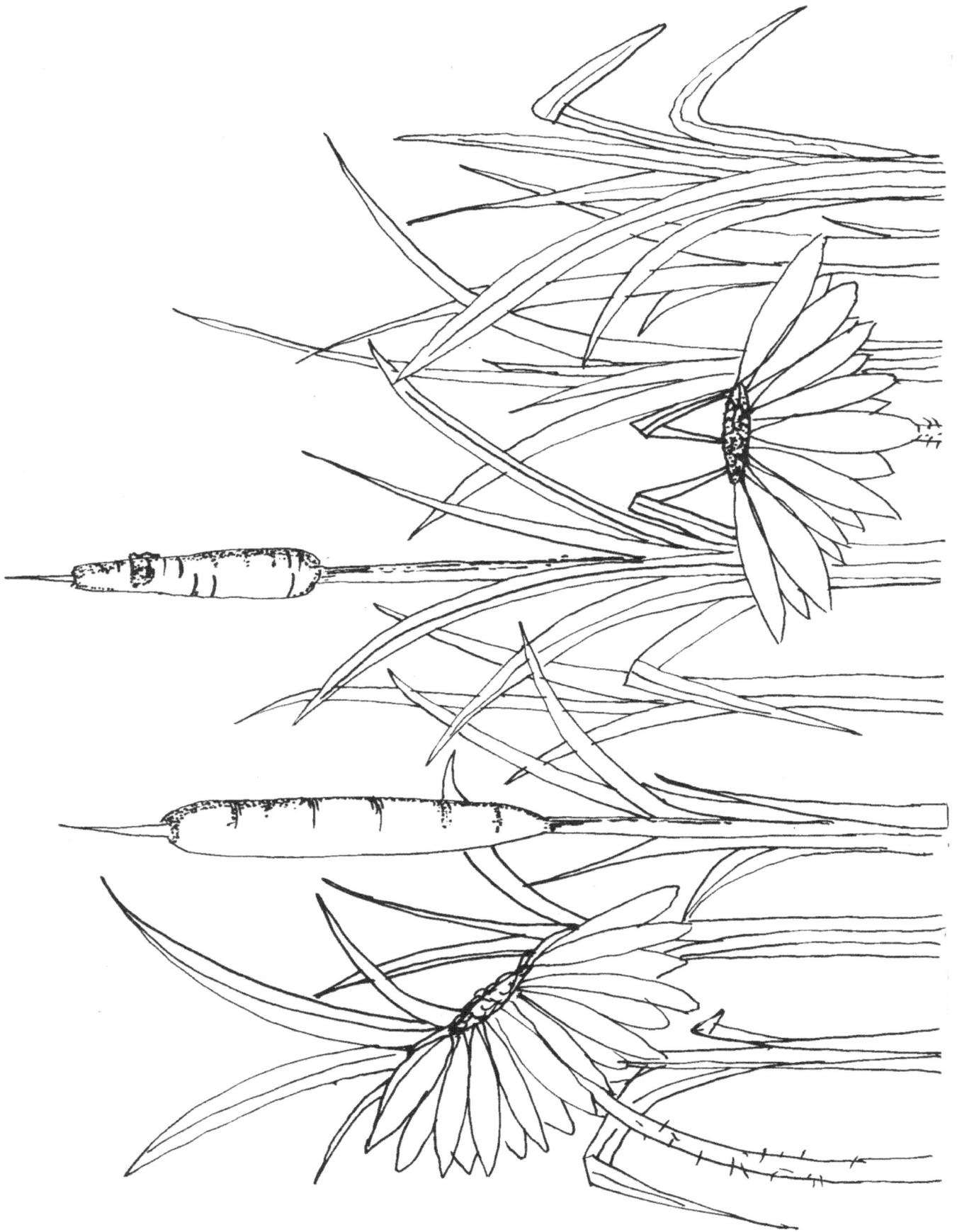

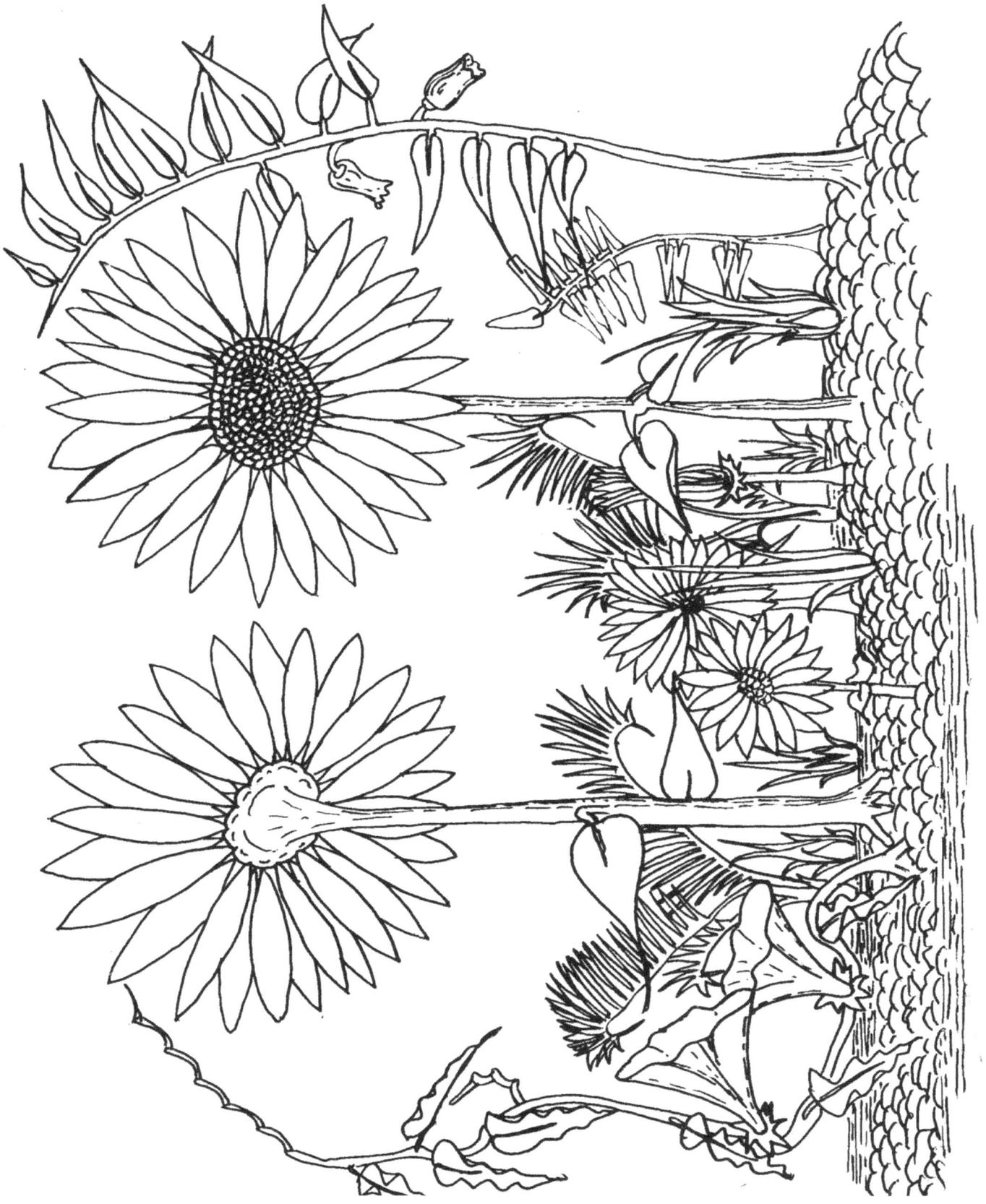

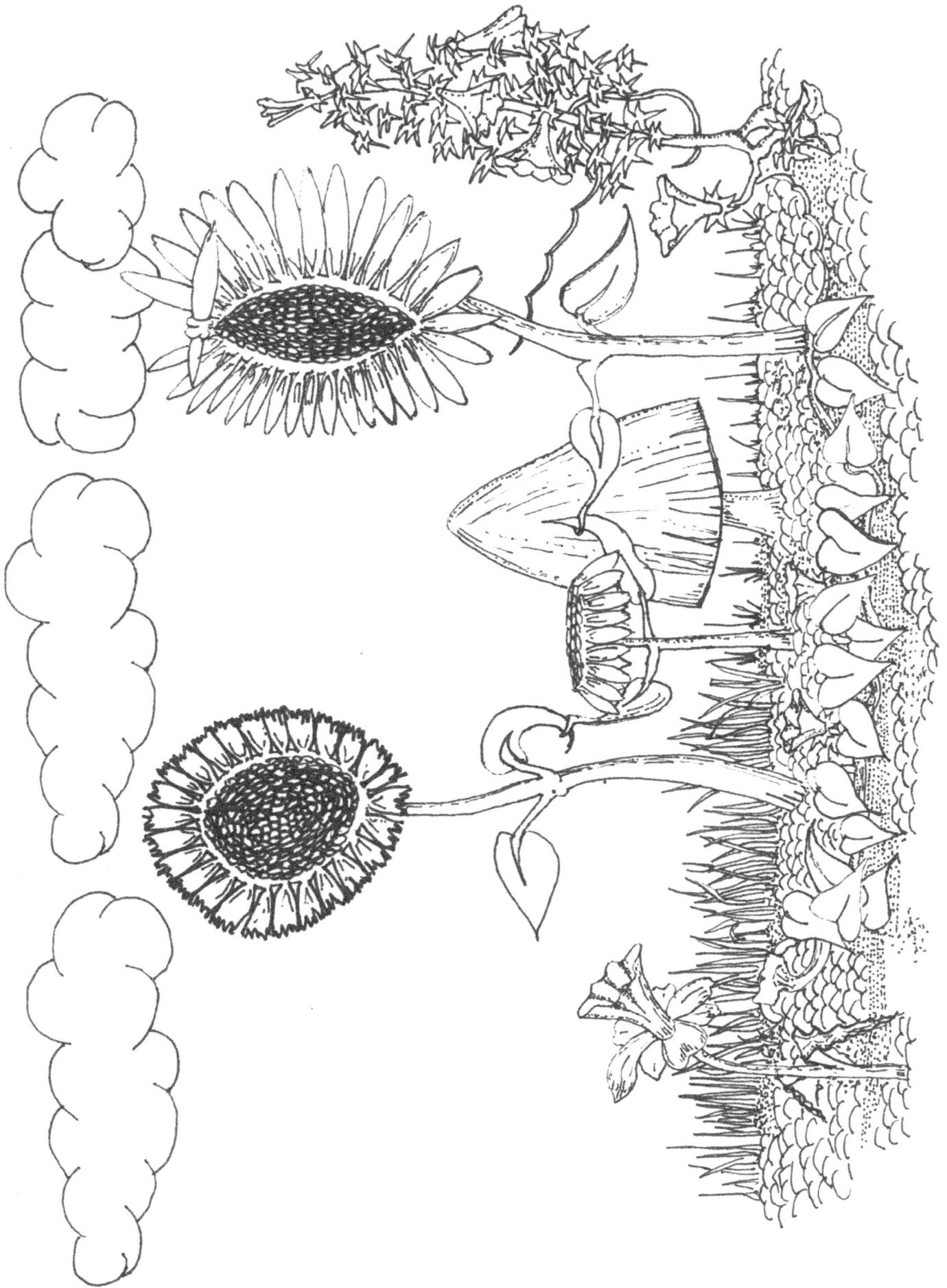

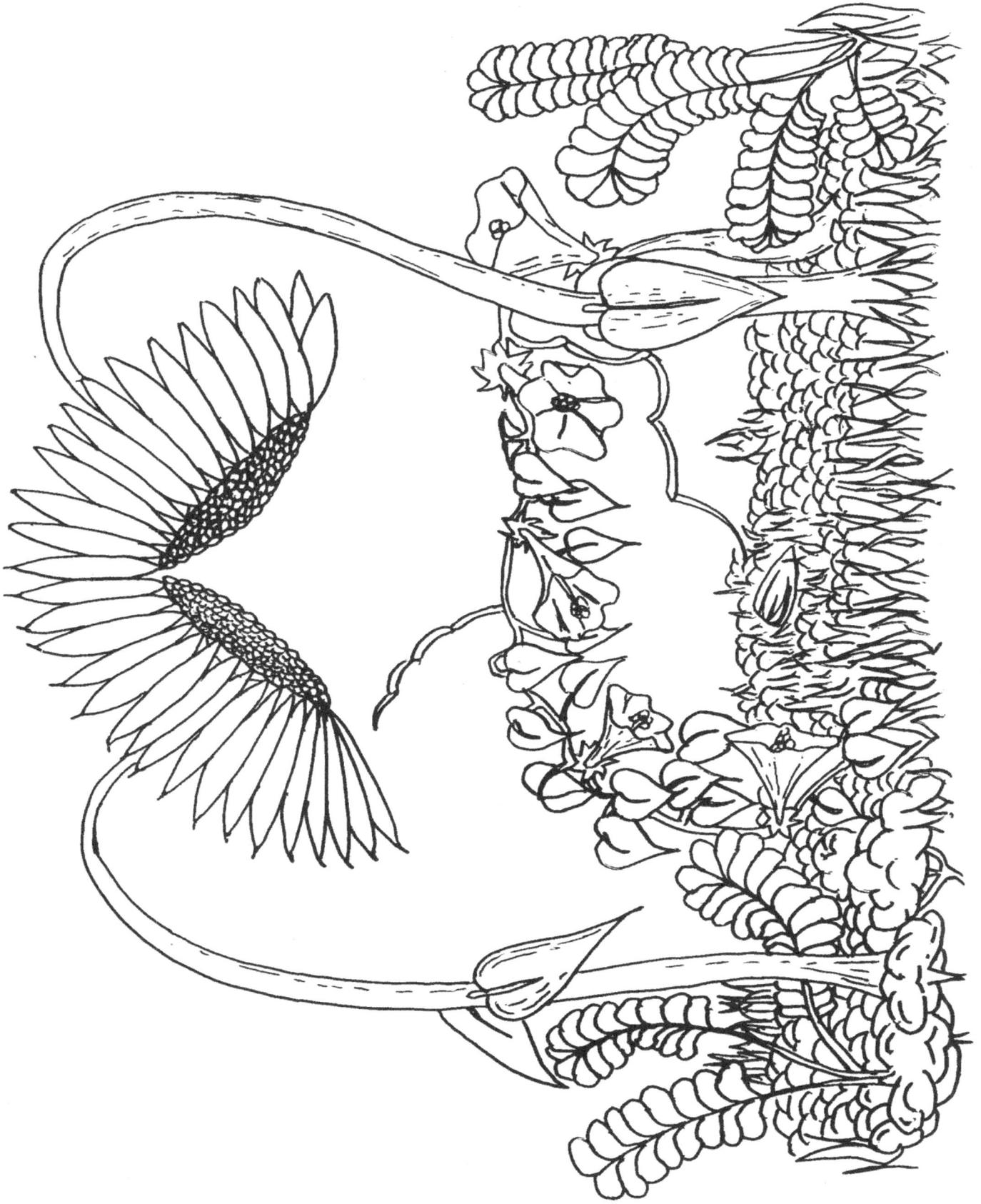

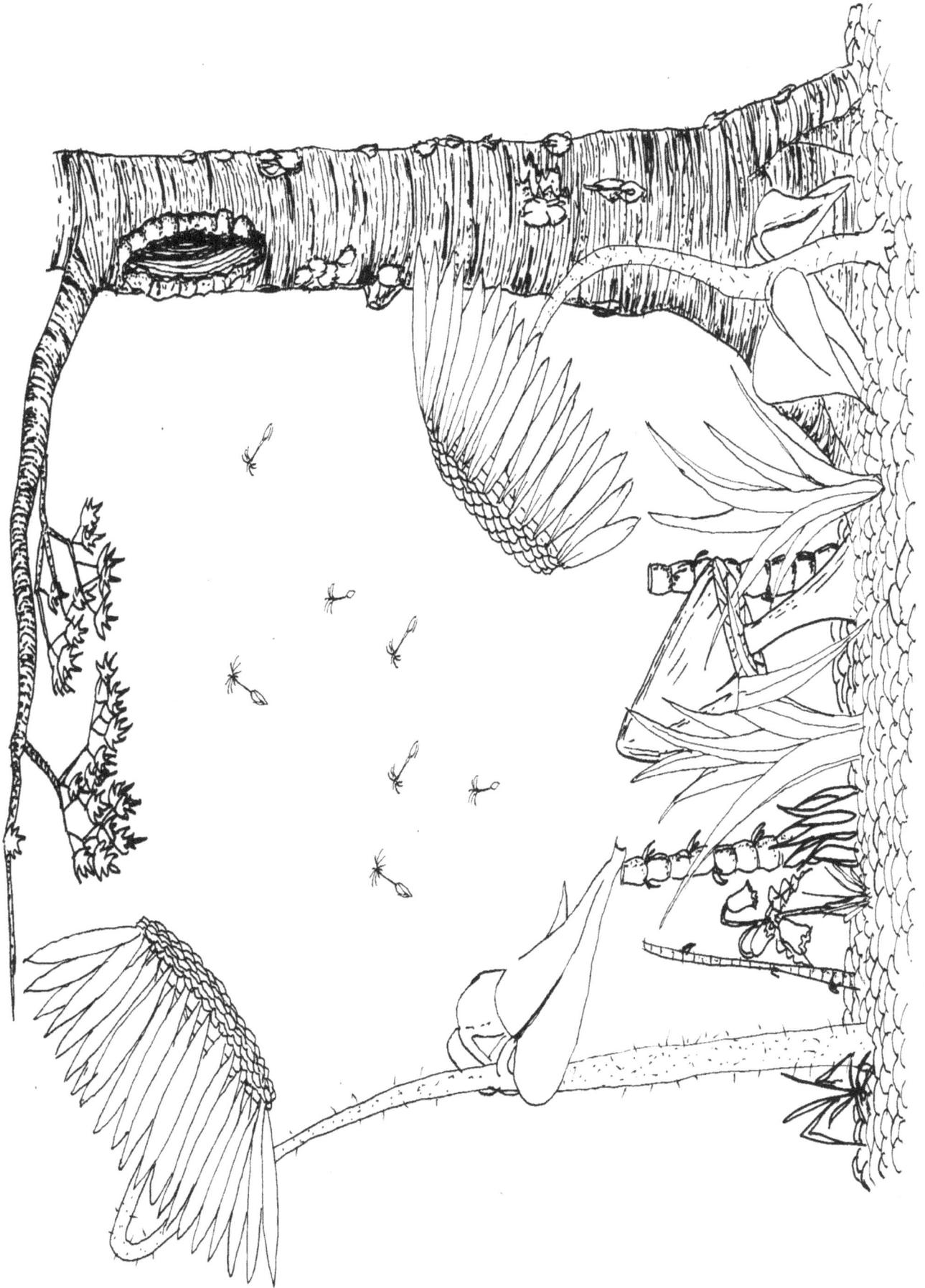

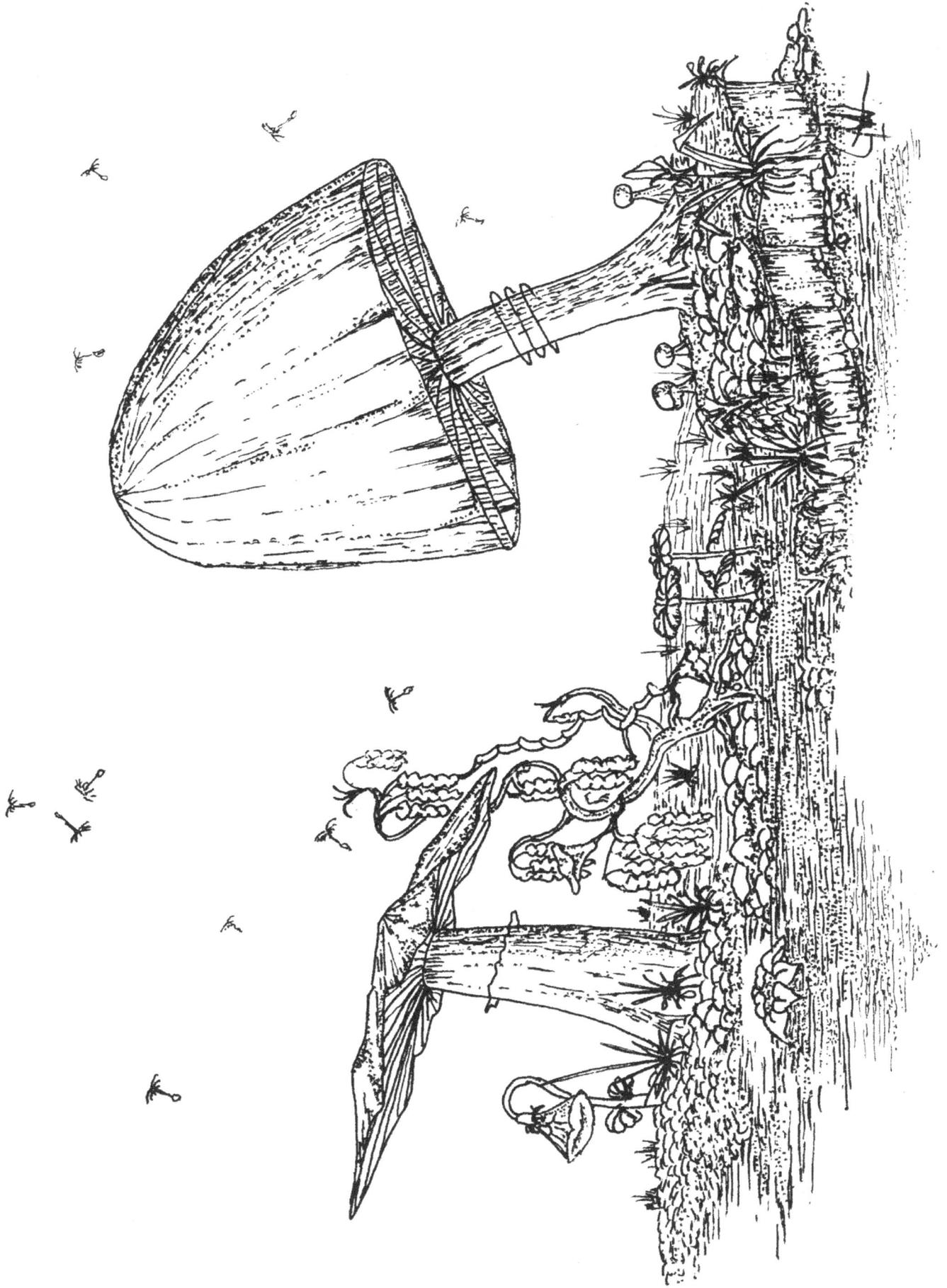

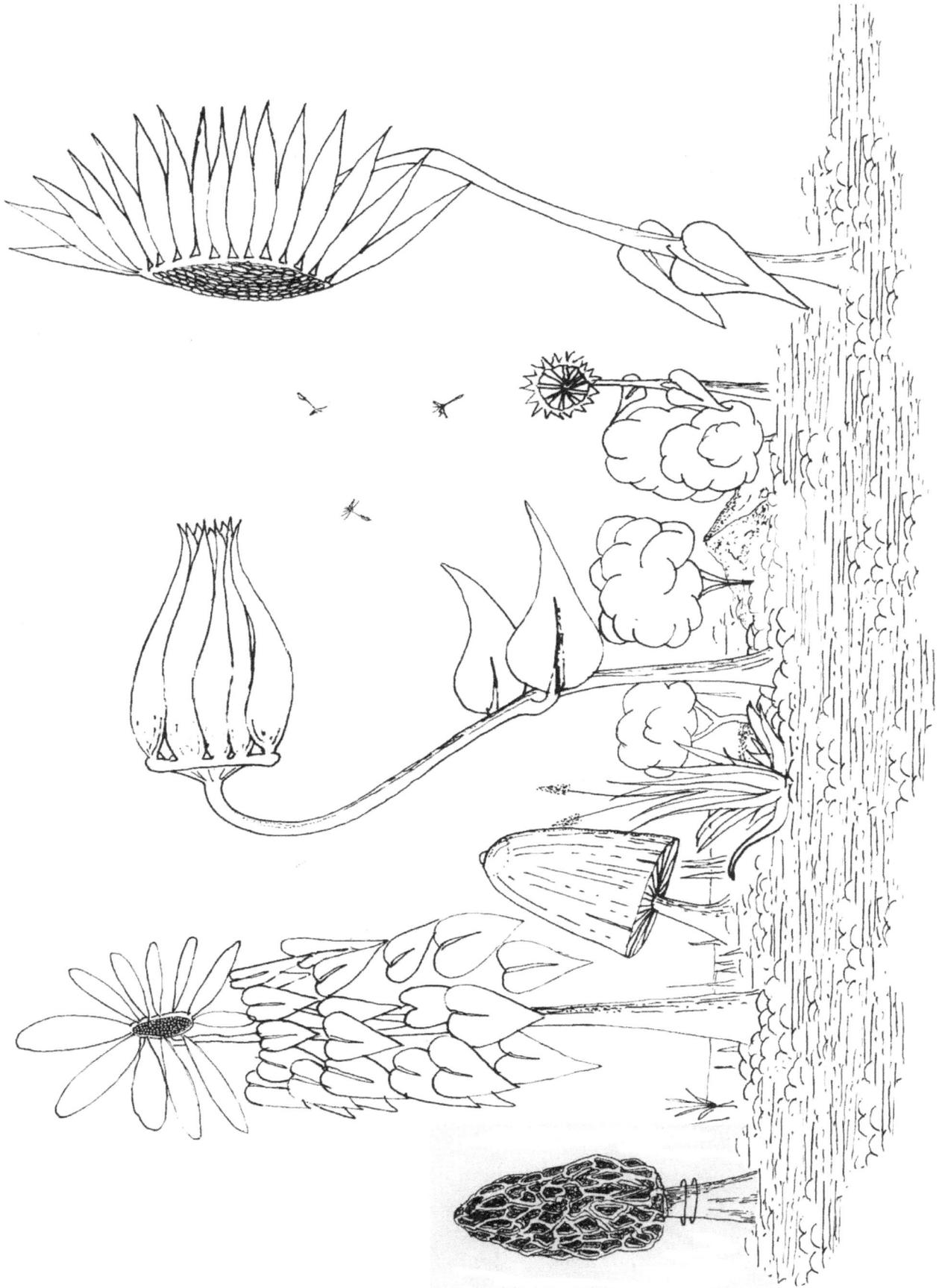

Made in the USA
Las Vegas, NV
11 December 2023

82478076R00044